中國碑帖名品[二十六]

王羲之王獻之小楷

上海書畫出版社

前言

中華文明綿延五千餘年，文字實具第一功。從倉頡造字而雨粟鬼泣的傳說起，歷經華夏子民智慧聚集、薪火相傳，終使漢字生生不息，蔚爲壯觀。伴隨著漢字發展而成長的中國書法，基於漢字象形表意的特性，在一代又一代書寫者的努力之下，最終超越其實用意義，成爲一門世界上其他民族文字無法企及的純藝術，并成爲漢文化的重要元素之一。在中國知識階層看來，書法是中國人『澄懷味象』、寓哲理於詩性的藝術最高表現方式，她净化、提升了人的精神品格，歷來被視爲『道』『器』合一。而事實上，中國書法確實包羅萬象，從孔孟釋道到各家學說，從宇宙自然到社會生活，中華文化的精粹，在其間都得到了種種反映，書法無愧爲中華文化的載體。書法又推動了漢字的發展，篆、隸、草、行、真五體的嬗變和成熟，源於無數書家承前啓後，對漢字美的不懈追求，多樣的書家風格，則愈加顯示出漢字的無窮活力。那些最優秀的『知行合一』的書法家們是中華智慧的實踐者，他們彙成的這條書法之河印證了中華文化的發展。

因此，學習和探求書法藝術，實際上是瞭解中華文化最有效的一個途徑。歷史證明，漢字及其書法衝破了民族文化的隔閡和時空的限制，在世界文明的進程中發生了重要作用。我們堅信，在今後的文明進程中，這一獨特的藝術形式，仍將發揮出巨大的力量。然而，在當代這個社會經濟高速發展、不同文化劇烈碰撞的時期，書法也遭遇前所未有的挑戰，這其間自有種種因素，而漢字書寫的退化，或許是書法之道出現蹢躅不前窘狀的重要原因，因此，有識之士深感傳統文化有『迷失』、『式微』之虞。書法藝術的健康發展，有賴對中國文化、藝術真諦更深刻的體認，彙聚更多的力量做更多務實的工作，這是當今從事書法工作的專業人士責無旁貸的重任。

有鑒於此，上海書畫出版社以保存、還原最優秀的書法藝術作品爲目的，承繼五十年出版傳統，出版了這套《中國碑帖名品》叢帖。該叢帖在總結本社不同時段字帖出版的資源和經驗基礎上，更加系統地觀照整個書法史的藝術進程，彙聚歷代尤其是今人對不同書體不同書家作品（包括新出土書迹）的深入研究，以書體遞變爲縱軸，以書家風格爲橫綫，遴選了書法史上最優秀的書法作品彙編成一百册，再現了中國書法史的輝煌。

爲了更方便讀者學習與品鑒，本套叢帖在文字疏解、藝術賞評諸方面做了全新的嘗試，使文字記載、釋義的屬性與書法藝術造型、審美的作用相輔相成，進一步拓展字帖的功能。同時，我們精選底本，并充分利用現代高度發展的印刷技術，精心校核，原色印刷，幾同真迹，這必將有益於臨習者更準確地體會與欣賞，以獲得學習的門徑。披覽全帙，思接千載，我們希望通過精心編撰、系統規模的出版工作，能爲當今書法藝術的弘揚和發展，起到綿薄的推進作用，以無愧祖宗留給我們的偉大遺産。

上海書畫出版社

簡 介

王羲之，字逸少，琅琊臨沂人。東晉著名書法家，後世尊爲『書聖』。《晉書》稱其筆勢，以爲『飄若浮雲，矯若驚龍』。永和七年（三五一）拜右軍將軍、會稽內史，永和十一年辭官，居山陰，與諸名士游於山水之間，風流蘊藉，以虛曠爲懷。據《晉書》本傳載其卒年五十九歲，但未記生年，故其生卒年世傳不一。

《黃庭經》，原爲道教上清派的重要典籍，也被內丹家奉爲內丹修煉的主要經典。現傳《黃庭經》有《黃庭內景玉經》、《黃庭外景玉經》、《黃庭中景玉經》三種。歷來皆傳爲王羲之小楷所書的《黃庭經》乃是《黃庭外景玉經》。六十行。此帖末行題：『永和十二年五月廿四日山陰縣寫。』原本爲黃素絹本，真迹久佚，在宋代曾摹刻上石，有拓本流傳。傳世刻本極夥。此帖法度謹嚴，氣逸質宕，有秀美開朗之意態。

《樂毅論》，三國時夏侯玄撰，內容是記述戰國時燕國名將樂毅及其征討各國之事。王羲之書此與其子官奴乃王獻之。相傳此作唐初曾有摹本，後真迹毀於火。傳世所刻《樂毅論》多以摹本上石。此帖用筆遒勁，結構端整。

《東方朔畫像贊》，西晉時夏侯湛撰。內容是贊美西漢東方朔之高尚品格。後世傳爲王羲之所書。末行款署：『永和十二年五月十三日書與王敬仁。』王敬仁即王修。此作古雅質樸，幽深淡宕。

《孝女曹娥碑》，三國時邯鄲淳撰，其內容是講孝女曹娥救父投江的感人故事。後人多傳爲王羲之所書。篇末款署：『昇平二年八月十五日記之。』無名款。此作體勢偏扁，富有隸意。

王獻之（三四四——三八六），字子敬，王羲之第七子。官至中書令，故世稱『王大令』。東晉著名書法家。幼學父書，後自成一家。唐代李嗣真《書後品》中謂獻之『逸氣過父』，對後世影響深遠，與王羲之並稱爲『二王』。

《洛神賦十三行》，東晉王獻之的小楷書法代表作，原墨迹寫在麻箋上，內容爲三國時期魏國著名文學家曹植的名作《洛神賦》，入宋殘損，賈似道先得九行，又續得四行，遂刻於似碧玉的佳石上，世稱『玉版十三行』。後石佚，至明萬曆間，在杭州葛嶺半閑堂舊址復得，歸陸夢鶴、翁嵩年。清康熙間入內府，八國聯軍攻佔北京後，此石流入民間。後爲國家文博單位收購，現藏首都博物館。此作體勢秀逸，筆致灑脫。

本次選用《黃庭經》、《樂毅論》、《東方朔畫像贊》爲朵雲軒所藏《宋拓晉唐小楷》冊中部分，《洛神賦十三行》亦朵雲軒所藏，清代早期拓本。《孝女曹娥碑》爲上海圖書館所藏宋拓本。以上諸本均爲首次原色原大全本影印。

黄庭經

黄庭：據唐代梁丘子注曰：「黄者，中央之色也」；庭者，四方之中也。」「黄庭」一詞，即泛指事物的中央核心之處，對應人體，則有人體之黄庭（脾）、頭部之黄庭等等，是想象中的人體及臟腑內的中虛空竅。《黄庭經》具體分爲《內景經》、《外景經》和《中景經》三種，傳爲王羲之所書寫的爲《外景經》，又稱《太上黄庭外景經》，經文主要闡述呼吸吐納、收攝心神、存思臟腑、固精咽津等修煉之法，歷來被作爲修煉氣功和養身的典籍。文中多以擬人法描寫，以助於意念的想象。

幽闕：即腎。命門：臍下。日月：指左右。左爲日，右爲月。盧：同『盧』，指鼻。

玉池清水：指口中津液。靈根：此指舌根。

黄庭中人衣朱衣：想象脾中有小人，其母從胃管中入脾中，身著紅色的衣服。

閉：同『閉』。

俞州謂此黄庭本非秘閣續帖
紫秘閣續帖在宋時有先後二種
正緣俞州出尚未詳攷也　單溪

黄庭經

上有黄庭下有關元前有幽闕後有命門噓吸盧外出

入丹田審能行之可長存黄庭中人衣朱衣關門壯籥
蓋兩扉幽關俠之高巍巍丹田之中精氣微玉池清水上
生肥靈根堅固志不衰中池有士服赤朱橫下三寸神所居
中外相距重閉之神盧之中務脩治玄廱氣管受精符

黄庭經。／上有黄庭，下有關元。前有幽闕，後有命門。噓吸盧外，出／入丹田。審能行之可長存。黄庭中人衣朱衣。關門壯籥／蓋兩扉。幽關俠之高巍巍。丹田之中精氣微。玉池／清水上／生肥。靈根堅固志不衰。中池有士服赤朱。橫下三寸神所居。／中外相距重閉之。神盧之中務脩治。玄廱氣管受精符。／

急固子精以自持。宅中有士常衣絳。子能見之可不病。橫〈理長尺約其上。子能守之可無恙。呼噏廬間以自償。保守〈兒堅身受慶。方寸之中謹盖藏。精神還歸老復壯。俠〈以幽闕流下竟。養子玉樹不可杖。至道不煩不旁迕。〈靈臺通天臨中野。方寸之中至關下。玉房之中神門戶。〈既是公子教我者。明堂四達法海員。真人子丹當我前。〈三關之間精氣深。子欲不死修崑崙。絳宮重樓十二級。〈宮室之中五采集。赤神之子中池立。下有長城玄谷邑。長〈

兒：同『貌』。

呼吸廬間以自償：此說吸氣入鼻，隨後咽之，有益於身體。

受慶：受福報。

藏：同『藏』。

玉樹：指人的身體。靈臺：指心。

明堂：在眉心入內一寸。此說明堂是氣之中心，通達周身。

真人子丹當我前：此說想象明堂中有神人，此真人之字為子丹。

三關：天關，口；地關，足；人關，兩手。此說要閉塞口、足、手三關，不使邪氣入侵。

崑崙：指頭。絳宮：或指喉嚨。

長城：指小腸。玄谷邑：幽深山谷中的城市。此說小腸如長城，深藏於腹中。

急固子精以自持宅中有士常衣絳子能見之可不病橫
理長尺約其上子能守之可無恙呼噏廬間以自償保守
兒堅身受慶方寸之中謹盖藏精神還歸老復壯俠
以幽闕流下竟養

靈臺通天臨中野方寸之中至關下玉房之中神門戶
既是公子教我者明堂四達法海員真人子丹當我前
三關之間精氣深子欲不死修崑崙絳宮重樓十二級
當室之中五采集赤神之子中池立下有長城玄谷邑長

要眇：形容精深微妙。

繫子長流心安寧：此說常想象心中神人可使心神安寧。

三奇靈：上部靈根為舌，中部靈根為臍，下部靈根為精房。

大倉：即太倉，指胃。此說意念守於胃部，可以不飢渴。

六丁：道教認為丁卯、丁巳、丁未、丁酉、丁亥、丁丑此「六丁」為陰神，為天帝所役使，道士則可用符籙召請，以供驅使。此說想象黃庭真人為帝使，則六丁、神女皆來侍衛。

閉閉精路，男指不遺精，女指絕經。

歷觀五藏視節度：此說想象五臟之神常在體內，受我驅使。五臟，指心、肝、脾、肺、腎五種器官。

六府：指膽、胃、膀胱、大腸、小腸、臍。凡此六腑，常須潔淨。

垂拱：垂衣拱手，無所事事。

生要眇房中急棄捐搖俗專子精寸田尺宅可治生繫
子長流心安寧觀志流神三奇靈閑暇無事脩太平
常存玉房視明達時念大倉不飢渴役使六丁神女
詔閉子精路可長活正室之中神所居洗心自治無敢

汙歷觀五藏視節度六府脩治潔如素虛無自然道
之故物有自然事不煩垂拱無為心自安體虛無之居
在廉間寂莫曠然口不言恬惔無為遊德園積精香
潔玉女存作道憂柔身獨居快養性命守虛無恬惔

生要眇房中急。棄捐搖俗專子精。寸田尺宅可治生。繫／子長流心安寧。觀志流神三奇靈。閑暇無事脩太平。／常存玉房視明達。時念大倉不飢渴。役使六丁神女／詔。閉子精路可長活。正室之中神所居。洗心自治無敢／汙。歷觀五藏視節度。六府脩治潔如素。虛無自然道／之故。物有自然事不煩。垂拱無為心自安。體虛無之居／在廉間。寂莫曠然口不言。恬惔無為遊德園。積精香／潔玉女存。作道憂柔身獨居。扶養性命守虛無。恬惔／無為游德園。積精香／潔玉女存。

久視：長久存在，長生不老。
《老子》第五十九章：「是謂深根固柢，長生久視之道。」

三五：即三田五臟。三田即上中下三丹田。

天七地三回相守：天有七星，地有三精，元氣回行無窮極。
三精：指日、月、星。

三陽：古人稱農曆十一月冬至一陽生，十二月二陽生，正月三陽開泰，合稱「三陽」。

三神：指人體三丹田之神。《內景經‧隱影》：「三神之樂由隱居，倏欻游遽無遺夏。」梁注：「三神，三丹田之神也。」此說守住三田之元氣可得長生。

無爲何思慮。羽翼以成正扶疏。長生久視乃飛去。五行／參差同根節。三五合氣要本一。誰與共之升日月。抱珠／懷玉和子室。子自有之持無失。即欲不死藏金室。出月／入日是吾道。天七地三回相守。升降五行一合九。玉石落是／吾寶。子自有之何不守。心曉根蒂養華采。服天順地／合藏精。七日之奇吾連相舍。崑崙之性不迷誤。九源之／山何亭亭。中有真人可使令。蔽以紫宮丹城樓。俠以日月／如明珠。萬歲照照非有期。外本三陽神物自來。內養三神／

無爲何思慮羽翼以成正扶疏長生久視乃飛去五行
參差同根節三五合氣要本一誰與共之升日月抱珠
懷玉和子室子自有之持無失即欲不死藏金室出月
入日是吾道天七地三回相守升降五行一合九玉石落是

吾寶子自有之何不守心曉根蒂養華采服天順地
合藏精七日之奇吾連相舍崑崙之性不迷誤九源之
山何亭亭中有真人可使令蔽以紫宮丹城樓俠以日月
如明珠萬歲照照非有期外本三陽物自來內養三神

旋璣懸珠環無端：璇璣運轉，氣脈流通，沒有休止。璇璣：本指北斗星，此指流轉自然。

還丹：道家的仙丹，自稱服後可以即刻成仙。玄泉：即唾液。

獨食大和陰陽氣：學仙之士，朝食陽氣，暮食陰氣，並食元氣。太和：天地間的沖和之氣。《易·乾》：「保合大和，乃利貞。」大：通「太」。朱熹本義：「太和，陰陽會合沖和之氣也。」

可長生魂欲上天魄入淵還魂反魄道自然旋璣懸珠
環無端玉石戶金籥身兒堅載地玄天迫乾坤象以四
時赤如丹前仰後卑各異門送以還丹與玄泉象龜引
氣致靈根中有真人巾金巾負甲持符開七門此非枝

葉實是根晝夜思之可長存仙人道士非可神積精所
致和專仁人皆食穀與五味獨食大和陰陽氣故能不
死天相既心為國主五藏王受意動靜氣得行道自守
我精神光晝日照夜自守渴自得飲飢自飽經歷六

可長生。魂欲上天魄入淵。還魂反魄道自然。旋璣懸珠／環無端。玉石戶金籥身兒堅。載地玄天迫乾坤。象以四／時赤如丹。前仰後卑各異門。送以還丹與玄泉。象龜引／氣致靈根。中有真人巾金巾。負甲持符開七門。此非枝／葉實是根。晝夜思之可長存。仙人道士非可神。積精所／致為和仁。人皆食穀與五味。獨食大和陰陽氣。故能不／死天相既。心為國主五藏王。受意動靜氣得行。道自守／我精神光。晝日照夜自守。渴自得飲飢自飽。經歷六／

府藏卯酉。轉陽之陰藏於九。常能行之不知老。肝之／為氣調且長。羅列五藏生三光。上合三焦道飲醬漿。我／神魂魄在中央。隨鼻上下知肥香。立於懸廱通神明。／伏於老門候天道。近在於身還自守。精神上下開分／理。通利天地長生草。七孔已通不知老。還坐陰陽天門／候陰陽。下于嚨喉通神明。過華蓋下清且涼。入清冷／淵見吾形。其成還丹可長生。下有華蓋動見精。立於明／堂臨丹田。將使諸神開命門。通利天道至靈根。陰陽／

三焦：上焦、中焦、下焦的合稱。中醫將軀幹劃分為三個部位，橫膈以上為上焦，包括心、肺；橫膈以下至臍為中焦，包括脾、胃；臍以下為下焦，包括肝、腎、大腸、小腸、膀胱。

府藏卯酉轉陽之陰藏於九常能行之不知老肝之

為氣調且長羅列五藏生三光上合三焦道飲醬漿我

神魂魄在中央隨鼻上下知肥香立於懸廱通神明

伏於老門候天道近在於身還自守精神上下開分

肝通利天地長生草七孔已通不知老還坐陰陽天門

候陰陽下于嚨喉通神明過華蓋下清且涼入清泠

淵見吾形其成還丹可長生下有華蓋動見精立於明

堂臨丹田將使諸神開命門通利天道至靈根陰陽

大字碑文：

列俯如流星，肺之爲氣三焦起，上服伏天門候故道開

離天地存童子，調利精華調髮齒，顏色潤澤不復白

色隱在華蓋，通六合，專守諸神轉相呼，觀我諸神辟

下于嚨喉何落落，諸神皆會相求索，下有絳宮紫華色

小注（上）：

閉塞命門如玉都：道家以爲人
生繫命於精，故當愛養精
約，勿妄施泄。按：精，指
男子的精液；約，指女子的月
經。

金木水火土爲王：金爲白、木
爲青、水爲黑、火爲赤，土爲
黃，爲中主，制禦四方。

小注（下）：

列布如流星。肺之爲氣三焦起。上服（伏）天門候故道。闚〉離天地存童子。調利精華調髮齒。顏色潤澤不復白。〉下于嚨喉何落落。諸神皆會相求索。〉下有絳宮紫華〉色。隱在華蓋通六合。專守諸神辟〉除耶（邪）。其成還歸與大家。至於胃管通虛無。閉塞命門〉如玉都。壽專萬歲將有餘。脾中之神舍中宮。上伏命〉門合明堂。通利六府調五〉行。金木水火土爲王。日月列〉宿張陰陽。二神相得下玉英。五藏爲主腎最尊。伏於大陰〉

盖通六合。專守諸神轉相呼。觀我諸神辟〉除耶。其成還歸與大家。至於胃管通虛無。閉塞命門如玉都。壽專萬歲將有餘。脾中之神舍中宮上伏命門合明堂通利六府調五行。金木水火土爲王。日月列宿張陰陽。二神相得下玉英。五藏爲主腎最尊。伏於大陰〉

蔵其形。出入二竅舍黃庭。呼吸廬間見吾形。強我筋骨／血脉盛。恍惚不見過清靈。恬愉無欲遂得生。還於七／門飲大淵。道我玄廬過清靈。問我仙道與奇方。頭載／白素距丹田。
沐浴華池生靈根。被髮行之可長存。二府相／得開命門。五味皆至（開）善氣還。常能行之可長生。〈永和十二年五月廿四日（五）山陰縣寫。〉

被髮：同『披髮』。

永和十二年五月廿四日（五）山陰縣寫：『永和十二年』爲公元三五六年。『五』爲衍字。

蔵其形出入二竅舍黃庭呼吸廬間見吾形強我勧骨

血脉盛恍惚不見過清靈恬愉無欲遂得生還於七

門飲大淵道我玄廬過清靈問我仙道與奇方頭載

白素距丹田沐浴華池生靈根被髮行之可長存二府

相得開命門五味皆至開善氣還常能行之可長生

永和十二季五月廿四日五山陰縣寫

樂毅論

《樂毅論》：樂毅是戰國後期燕國的亞卿，燕昭王討伐齊國，拜爲上將軍，他統帥趙、楚、韓、魏、燕五國之兵，勢如破竹，連下齊七十餘城，只有莒和即墨二城尚未攻克。此時，燕昭王去世，子燕惠王繼位，惠王本與樂毅不睦，更因受齊國田單的離間，罷免了樂毅的兵權，樂毅於是逃往趙國。後來惠王悔悟，修書與樂毅，樂毅誠懇作答，並恢復了與燕國的來往。至三國時期，夏侯玄（字泰初）寫了這篇《樂毅論》，駁斥了世人批評樂毅沒有及時攻克莒和即墨是無能的觀點。

失指：即『失旨』，本指不合帝王旨意，此處引申爲不合前賢的心意。

趣：旨趣，意思。

樂生遺燕惠王書：燕惠王悔悟後，修書與樂毅，樂毅作答書。文均見載於《史記·樂毅傳》。

樂毅論　夏侯泰初

世人多以樂毅不時拔莒即墨爲劣是以叙而論之

夫求古賢之意宜以大者遠者先之必迂迴而難通然後已焉可也今樂氏之趣或者其未盡乎而多劣之是使前賢失指於將來不亦惜哉觀樂生遺燕惠王書其殆庶乎

樂毅論。〈世人多以樂毅不時拔莒，即墨爲劣，是以叙而〈論之。〈夫求古賢之意，宜以大者遠者先之，必迂迴〈而難通，然後已焉可也。今樂氏之趣或者其〈未盡乎？而多劣之，是使前賢失指於將來，〉不亦惜哉。觀樂生遺燕惠王書，其殆庶乎

機合乎道以終始者與？其喻昭王曰：『伊尹放大甲而不疑，大甲受放而不怨，是存大業於至公，而以天下爲心者也。』夫欲極道之量、務以天下爲心者，必致其主於盛隆，合其趣於先王，苟君臣同符，斯大業定矣。於斯時也，樂生之志，千載一遇也，亦將行千載一隆之道，豈其局跡當時，止於兼并而已哉？夫兼并者，非樂生之所屑，彊燕而廢道，又非樂生之所求

機合乎道以終始：指心念完全符合道義的準則，並且貫徹始終絲毫不改。

與：通『歟』。文言助詞，此處表示疑問。

伊尹：商湯之右相，是商湯至太甲時期的元老重臣。大甲：即『太甲』，商湯之孫。《史記·殷本紀》記載，太甲即位後，暴虐亂德，不遵湯法，於是伊尹將他放於桐宮，並自攝政當國。三年後，太甲悔過，伊尹乃還政。伊尹放太甲攝政、迎太甲還政的事件，被後世頌爲大公無私，大仁大義之舉。

極道之量：行爲達到道義的最高標準。

彊：同『強』。

機合乎道以終始者與其喻昭王曰伊尹放
大甲而不疑大甲受放而不怨是存大業於
至公而以天下爲心者也
天下爲心者必致其主於盛隆合其趣於先
欲極道之量務以
王苟君臣同符斯大業定矣于斯時也樂生
之志千載一遇也無將行千載一隆之道豈其
局蹟當時止於無并而已矣夫無并者非
樂生之所屑彊燕而廢道又非樂生之所求

的計劃。

恢：宏大，擴大。大綱：遠大
的計劃。

牧民明信：治理教導人民信守
仁德、誠信的準則。

也不屑苟得則心無近事不求小成斯意無

天下者也則舉齊之事所以運其機而動四

海也夫討齊以明燕主之義此兵不興於為

利矣圍城而害不加於百姓此仁心著於遐

邇矣舉國不謀其切陷暴不以威力此至德

在天下矣邁全德以率列國則幾於湯

大綱以縱二城牧民明

人顧仇其上顏擇干

也。不屑苟得，則心無近事，不求小成，斯意兼〈天下者也。則舉齊之事，所以運其機而動四〉海也。夫討齊以明燕主之義，此兵不興於為〈利矣；圍城而害不加於百姓，此仁心著〉於遐〈邇矣；舉國不謀其功，除暴不以威力，此至德〉（全於）天下矣；邁全德以率列國，則幾於湯〈（武之事矣。樂生方恢〉大綱，以縱二城，牧民明〉（信，以待其弊，使即）墨、莒人）顧仇其上，願釋干

（戈，賴我猶親，善守之智，無所之）施。然則求〳（仁得仁，即墨大夫之義也，任窮則）從，微子適〳（周之道也。開彌廣之路，以待田單之）徒；長容〳（善之風，以申齊士之）志。使夫忠者遂〳（義者，昭之東海，屬之華裔。我澤如春，下）節、通者〳（如草，道光宇宙，賢者托心，鄰國傾慕，四）海〳（延頸，思戴燕主，仰望風聲，二城必從，則）王業隆矣。雖淹留於兩邑，乃致速於天下。不幸之變，勢所不圖，敗於垂成，時運固然。若乃逼之以威，刦之以兵，則攻取之事，求欲速之功，使燕齊之士流血於二城之間，侈殺傷之殘，示四國之人，是縱暴易亂，貪以成私，鄰國望之，其猶豺虎。既大墮稱兵之義，而喪濟弱之仁，虧齊士之節，廢廉善之風，掩宏通之度，棄王德之隆，雖二城幾於可拔，霸王之事逝其遠矣。然則燕雖兼齊，其與鄰敵何以相傾？樂生豈不知拔二城之速了哉，顧城拔而業乖；豈不知不速之致變，顧業乖與變同。由是言之，樂生之不屠二城，其亦未可量也。永和四年十二月廿四。〳

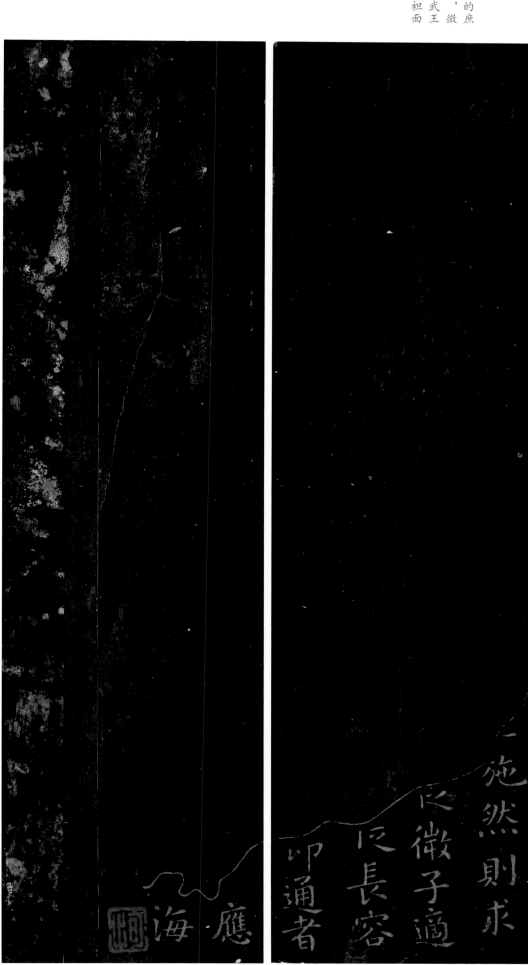

施然則求

以微子適

以長容

即通者

海

應

微子適周：微子是商紂王的庶兄，紂王即位，淫亂無道，微子數諫不聽，遂出走。周武王滅商，微子乃持祭器，肉袒面縛降於武王。

〇一五

此數種內惟

失真餘点多

從宋秘閣本出丙舍帖位置有勝於　易用紅字記帖尾

他本霸樂毅論海字本諸家摹

至長容而此尚存其舊為可取尔

嘉慶癸亥四月五日北平翁方綱

西謂海字本者文衡山及章簡父父子皆未深攷而孫

北海雖知之点不絕詳言也一帖之原委難它如此又書

東方朔畫像贊

大夫：漢武帝時東方朔爲太中大夫。

建安：東漢年號。此處稱爲「魏」，或爲筆誤。

環瑋：形容才幹卓異。瑋：同「瑰」。

薄游：爲薄祿而宦游於外也。

苟出：勉強出世。

傾抗：同「頡頏」。剛直不屈。

談諧：談笑諧謔。取容：討好主上以求容身。

耶：通「邪」。

大夫諱朔字曼倩平原厭次也魏建安中奏厭
次以爲樂陵郡故又爲郡人焉先生事漢武帝漢
書具載其事先生環瑋博達思周變通以爲濁
世不可以富樂也故薄游以取位苟出不可以直道也
故傾抗以傲世不可以垂訓故正諫以明節不
可以久安也故談諧以取容潔其道而穢其跡清
其質而濁其文弛張而不爲耶進退而不離群

大夫諱朔，字曼倩，平原厭次人也。魏建安中，分厭〈次〉次以爲樂陵郡，故又爲郡人焉。先生事漢武帝，《漢〈書〉》具載其事。先生環瑋博達，思周變通，以爲濁〈世不可以富樂也，故薄游以取位；苟出不可以直道也，〈故傾抗以傲世；傲世不可以垂訓，故正諫以明節；明節不〈可以久安也，故談諧以取容。潔其道而穢其跡，清〈其質而濁其文。弛張而不爲耶，進退而不離群。〉

贍智宏材：智慧周全，才量宏大。

合變：隨機應變。

明筭：同『明算』。巧妙的謀算。

幽讚：使隱微難見的事物顯現出來。

知來：預知未來。

三墳、五典、八索、九丘：均爲傳說中的古代書籍名。

陰陽：指研究日月星相、占卜相宅等方術的學問。

圖緯：圖識和緯書。

周給：慎密辯給。

覆逆：預料，逆測。

藥石：藥劑和砭石。泛指醫學。

射御：射箭和御馬。

書計：書寫和計算。

凌轢：同『陵轢』。凌駕，超越。

萬乘：指帝王。

儔列：同『儔列』，同類人。

雄節邁倫：高高的節操超過一般人。

游方之外：游戲於塵世之外。

若乃遠心曠度，瞻智宏材。倜儻博物，觸類多能。合﹨變以明筭，幽讚以知來。自三墳、五典、八素、九丘，陰陽﹨圖緯之學，百家衆流之論，周給敏捷之辨，枝離﹨覆逆之數，經脉藥石之藝，射御書計之術，乃研﹨精而究其理，不習而盡其巧，經目而諷於口，過耳﹨而闇於心。夫其明濟開豁，苞含弘大，凌轢卿相，謿﹨哈豪傑，（籠罩廱前，跆籍貴勢，出﹨不休顯，賤不憂戚，）戲萬乘若寮友，視儔列如草芥。雄節﹨邁倫，高氣蓋世，可謂拔乎其萃，游方之外者也。﹨

若乃遠心曠度瞻智宏材倜儻博物觸類多能合
變以明筭幽讚以知來自三墳五典八素九丘陰陽
圖緯之學百家衆流之論周給敏捷之辨枝離
覆逆之數經脉藥石之藝射御書計之術乃研
精而究其理不習而盡其巧經目而諷於口過耳而
開於心夫其明濟開豁苞含弘大凌轢卿相謿
哈豪傑戲萬乘若寮友視儔列如草芥雄節
邁倫高氣蓋世可謂拔乎其萃遊方之外者也

談者又以先生噓吸沖和，吐故納新，蟬蛻龍變，棄
世登仙，神交造化，靈為星辰。此又奇性怳惚，不
可備論者也。大人來守此國，僕自京都言歸定省，覩先
生之縣邑，想先生之高風，俳佪路寢，見先生之遺

像，逍遙城郭，覩先生之祠宇，慨然有懷，乃作頌

曰其辭曰

矯矯先生，肥遁居貞，退弗終否，進亦避榮，臨世濯足

稀古振纓，涅而無滓，既濁能清，無滓伊何，高明

噓吸沖和：呼吸吐納，沖淡平和。

蟬蛻龍變：指羽化飛升的神仙行踪。

靈為星辰：靈氣化為星辰。

怳：同「怳」。怳：同「恍」。

備論：詳論。

大人：此指作者的父親。

僕：作者謙稱自己。

定省：子女於每日早晚向親長問安
稱為「定省」。

祠宇：祠堂神廟。

廳。此泛指神廟。

寢也。」意指古代天子、諸侯的正

路寢孔碩。」《毛傳》：「路寢，正

路寢：《詩·魯頌·閟宮》：「

矯矯：卓然不群。

肥遁：退隱。遁，同「遯」。

濯足：指高潔出塵的行止。

稀古：同「希古」。懷仰古人。

振纓：濯纓。謂隱遁。

涅而無滓:出污泥而不染。涅:染黑。

伊何:為何。

涔:通『污』。冈:古同『岡』。

冈憂:無憂。

猶龍:形容道行高妙,如龍一般變化莫測。語出《史記‧老子韓非列傳》

朝隱:隱居於朝廷之中。

棲遲下位:游息於卑下的地位。

原隰:泛指原野。

虛:通『墟』。

戢:收斂,隱藏。

寺寢:神廟殿堂。

榱棟:屋椽和棟樑。

弗刑:不見其身影。刑:通『形』。

孔明:非常明了。

剋柔無能清伊何視涔涔若浮樂在必行慶儉冈

憂跨世淩時遠蹈獨遊瞻望往代爰想遐蹤

邈先生其道猶龍染跡朝隱和而不同棲遲下位聊

以從容我來自東言適茲邑敬問墟墳企佇原隰

虛墓徒存精靈永戢民思其軌祠宇斯立俳佪寺

寢遺像在圖周游祠宇庭序荒蕪榱棟傾落

草萊弗除肅肅先生豈焉是居弗刑遊我情

昔在有德冈不遺靈天秩有禮神鑒孔明仿佛

王敬仁：唐張懷瓘《書斷》載：「王修，字敬仁，濛之子也。著作郎。善隸，求右軍書，乃寫《東方朔畫贊》與之。昇平元年卒，年二十四。」按：永和十二年為公元三五六年，昇平元年為三五七年。

風塵用垂頌聲

永和十二年五月十三日書與王敬仁

風塵，用垂頌聲。〈永和十二年五月十三日書與王敬仁。〉

右軍書品傳今世者僅有此與
黃庭曹娥樂毅數種耳欲浮
如此之精摹者絕少盖為宋時
所搨者耳

孝女曹娥碑

子。

與周同祖：曹姓始祖爲曹叔振鐸，是周文王之

撫節按歌：隨著節拍唱歌。安：通『按』。

伍君：即春秋吳國大夫伍子胥，因勸吳王夫差拒絕越國求和等事，被賜死，投屍江中。吳人敬其忠烈，將他尊爲濤神。東漢時期，吳越人在端午節有祭祀伍子胥的習俗。

青龍在辛卯：即元嘉元年（一五一）。青龍：太歲的別名。古代紀年法之一。

度尚：時任上虞縣長。據《後漢書・黨錮列傳》，度尚與張邈、王考等人號稱『八厨』，稱其能以財救人。

之誄：當爲『誄之』之訛，《古文苑》作『誄之』。誄：祭祀死者的悼文。

宗拓曹娥碑 亦有生齋重裝

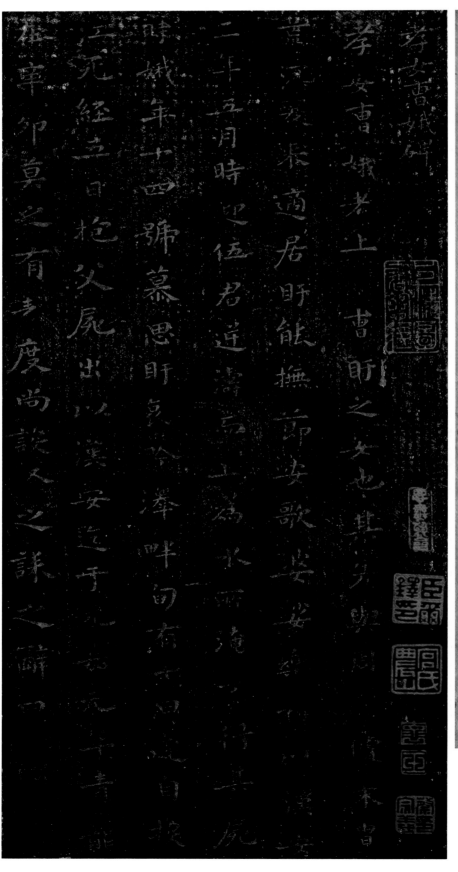

孝女曹娥碑。／孝女曹娥者，上（虞）曹盱之女也。其先與周同祖，末胄／荒沉，爰來適居。盱能撫節安歌，婆娑樂神。以漢安／二年五月，時迎伍君，逆濤而上，爲水所淹，不得其屍。／時娥年十四，號慕思盱，哀吟澤畔，旬有七日，遂自投／江死。經五日，抱父屍出。以漢安迄于元嘉元年，青龍／在辛卯，莫之有表。度尚設／祭之誄之，辭曰：／

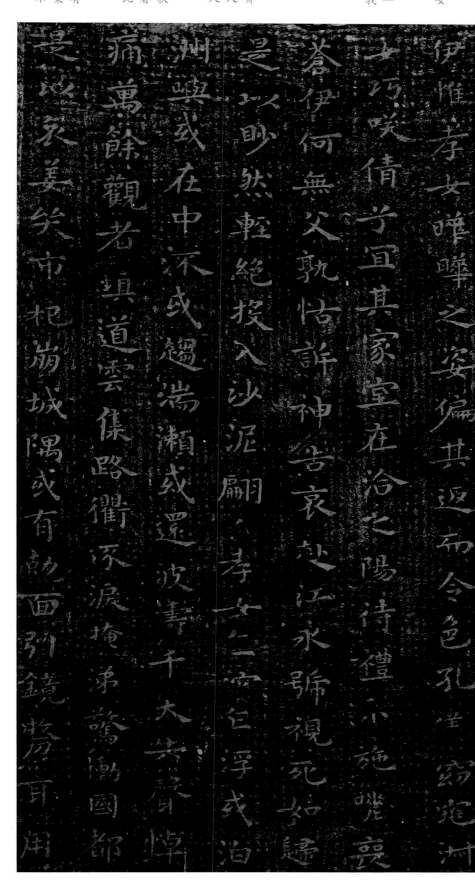

伊惟孝女，曄曄之姿，偏其返而。令色孔儀，窈窕淑〼女，巧笑倩兮。宜其家室，在洽之陽，待禮未施。嗟喪〼（慈父，彼）蒼伊何，無父孰怙！訴神告哀，赴江永號，視死如歸。〼是以眇然輕絕，投入沙泥。翩翩孝女，乍沱乍浮。或泊〼洲嶼，或在中流。或趨湍瀨，或還波濤。千夫共聲，悼〼痛萬餘。觀者填道，雲集路衢。流淚掩涕，驚慟國都。〼是以哀姜哭市，杞崩城隅。或有剨面引鏡，劓耳用〼

偏其返而：語出《論語·子罕》，本爲形容花朵搖動的樣子，引申爲形容少女優美的姿態。偏：通『翩』。；返：通『翻』。

宜其家室：語出《詩經·周南·桃夭》，意为女子嫁到夫家，將給夫家帶來興旺。

在洽之陽：語出《詩經·大雅·大明》，本指女子所處之地。用以表示女子未嫁。洽：水名。

彼蒼伊何：如说『老天爺，你這是幹什麼啊！』語出《詩經·秦風·黃鳥》：『彼蒼者天，殲我良人。』彼蒼：指天。

怙：依靠，仰仗。

眇然：輕盈美好貌。

哀姜哭市：《左傳·文公十八年》載，姜氏爲齊國公女，嫁爲魯公夫人。後其所生子被殺，本人被遣歸齊，行哭過市，市中人皆爲之慟哭，號之爲『哀姜』。

杞崩城隅：劉向《列女傳·齊杞梁妻》載，春秋齊大夫杞梁戰死，其妻迎喪於郊，哭甚哀。遇者揮涕，城爲之崩一角。葬夫事畢，赴水而死。此故事後演繹爲孟姜女哭長城的傳說。

剨面引鏡：劉向《列女傳·梁寡高行》載，梁有寡婦，美艷多姿，梁貴人爭欲娶之而不能得。梁王遣使相聘，婦乃取鏡持刀，自割其鼻，以示不嫁。剨，通『刻』。

劖耳用刀：《後漢書·列女傳》載，沛郡劉長卿
妻寡，為防嫌疑，割耳自誓。

坐臺待水：劉向《列女傳·楚昭貞姜》載，楚昭
王夫人為齊侯女，昭王出游，留夫人漸臺之上。
王聞江水大至，遣使者迎之，使者忘持符，夫人
不肯行。使者歸取符，水漲臺崩，夫人已淹死。

抱樹而燒：此句當為「抱柱而燒」之訛。劉向
《烈女傳·宋恭伯姬》載，伯姬為宋公夫人，其
舍夜失火，左右呼其避，伯姬曰：『婦人之義，
傳母不至，夜不可下堂，越義求生，不如守義而
死。』於是被燒而死。

不扶自直：語本《荀子·勸學》：『蓬生麻中，
不扶而直。』比喻人的思想受環境影響。

越梁過宋：『梁』指梁寡高行，『宋』指宋伯
姬，詳見前文所注。

亂：辭賦裏用在篇末總括全篇內容的文字，叫作
『亂』。

義之利門：意為卑賤之人，祇要死得其所，立刻
可以高貴。利門：獲利的途徑。

配神：主神之側配享的副神。此處指將曹娥作為
江神的配享。

刀。〈坐臺待水，抱樹而燒。於戲孝
女，德茂此儔！何者〉大國，防禮自修。豈況庶賤，
露屋草茅。不扶自直，不〈鏤〉而雕。越梁過宋，比之有殊。哀此貞厲，千載不
渝。〈嗚呼哀哉！亂曰：〉銘勒金石，
質之乾坤。歲數曆祀，丘墓起墳。光于〈后
土，顯昭天人。（生賤死貴，義〉之〈利門〉。何恨〉華落，雕〈零早分。〉芭艷窈窕，
永世配神。若堯二女，為湘夫人。〉

時效髣髴，以招後昆。」〉〈漢議郎蔡雍聞之來觀，夜闇，手摸其文而讀之。〉〈雍題文云：〉「黃絹幼婦，外孫齏臼。」又云：〉「三百年後碑塚當墮江中，當墮不墮逢王巨。」〉〈昇平二年八月十五日記之。〉

髣髴：同「仿佛」。

招：《古文苑》作「昭」。「招」字疑訛。

蔡雍：即蔡邕，字伯喈，東漢著名文學家、書法家。雍：通「邕」。

「黃絹幼婦，外孫齏臼」：即「絕妙好辭」四字的隱語。「黃絹」為色絲，合成「絕」字；「幼婦」為少女，合成「妙」字；「外孫」為女之子，合成「好」字；「齏」，指搗碎的薑、蒜、韭花等菜醬，「臼」即搗醬的石臼，所以是承接辛辣之物的器皿，喻「受辛」字，「辭」為「辤」的異體字。說見《世說新語‧捷悟》。按，此八字類同猜謎，故後世將此故事作為中國謎語的濫觴，上虞縣亦被譽為謎語的發源地。而以此格式所制的謎面稱「曹娥格」或「碑陰格」。

「三百……王巨」：此二句為識語。類似的識語古籍中亦有記載，多見於古塚、古棺中。如《全唐詩》卷八七五《巖腹棺銘》曰：「欲墮不墮逢王果，五百年中重收我。」

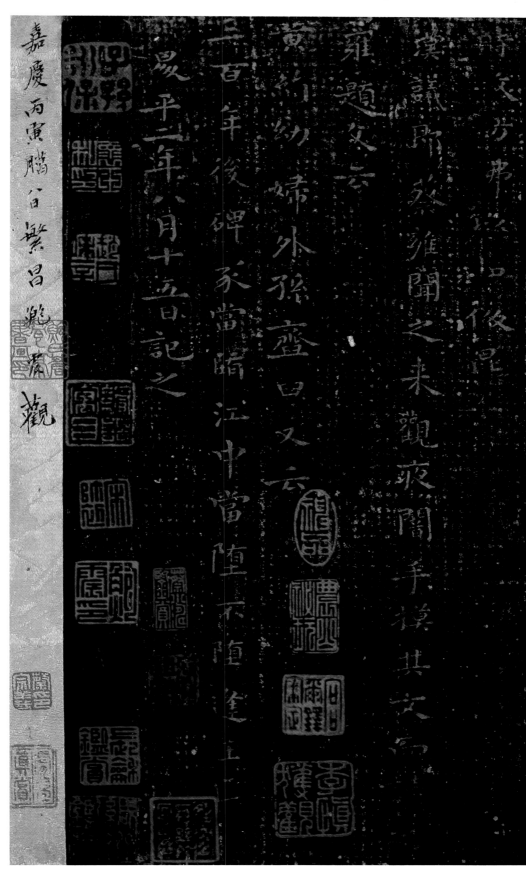

嘉慶丙寅臘合繁昌鮑漱觀

康熙丙戌夏四月益都趙執信觀於詒安堂

十一日在廣陵海寧查二瞻尹以右軍帖數種索題皆舊搨完

善余深傾異之然不能抗行此搨也今逼十七日獲觀於毘陵十

日之中所觀如此何余目之幸乎行甫識

此帖藏有道南堂孫藏五字秋谷跋又五詩安堂上
皆以楊氏巧居康熙間芸田官諭以詩文控名收
藏頗富包善容業產物也秋谷跋言之遠十七日
獲觀於毗陵或髯十七跋亦紫於壬以弟視重拓手
如年不必同原係何帖也藏以罢樂毅論毅勝曹探今
立善弟擔之變於不以年帖論家光墨色已出因中已見
諸書激之上而以硯作於天壤臺素堂乙亥秋用宗瑞宗
硯研戌堂青廛墨力庚郭壬收廣古人趙懷

右軍諸正書惟曹娥宗近元常而自未摹拓惟
曹娥宗勘善本傳雲館所刻差得神理細玩
此本乃傳雲所目出也沈欝三中弥見沖澹
竊以為珍於定武襌序道光庚寅十月李兆
洛識

洛神賦十三行

嬉：全句作「是忽焉縱體，以遨以嬉。」

采旄：用旄牛尾裝飾的彩旗。采：通「彩」。

桂旗：結桂與辛夷等香草爲車旗。形容神車上所樹之旗。

攘皓挽：挽起潔白的手腕。挽：通「腕」。

玄芝：黑芝，一種傳說中的神草。

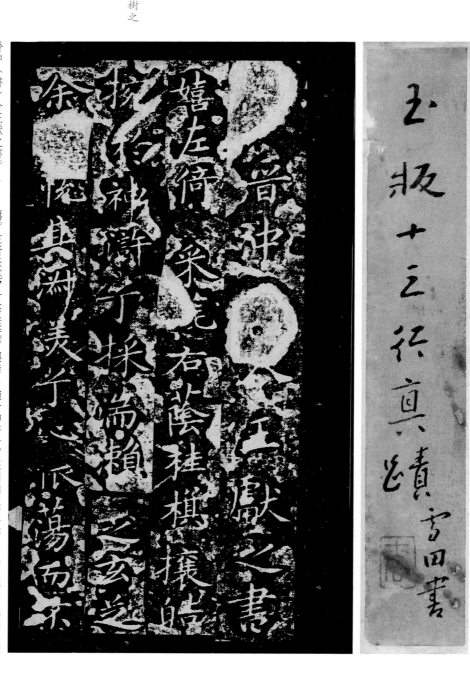

晉中（書）令王獻之書。

／……嬉。左倚采旄，右蔭桂旗。攘皓／挽於神滸兮，採湍瀨之玄芝。／余（情）悅其淑美／兮，心振蕩而不／

玉版十三行真蹟

雪甪田書

怡。無良（媒）以接歡兮，托微波以／通辭。願誠素之先達兮，解玉珮／以（要）之。嗟佳人之信修兮，羌習／禮而明

詩。抗瓊珶以和予兮，指／潛淵而爲期。（執）拳拳之款實／

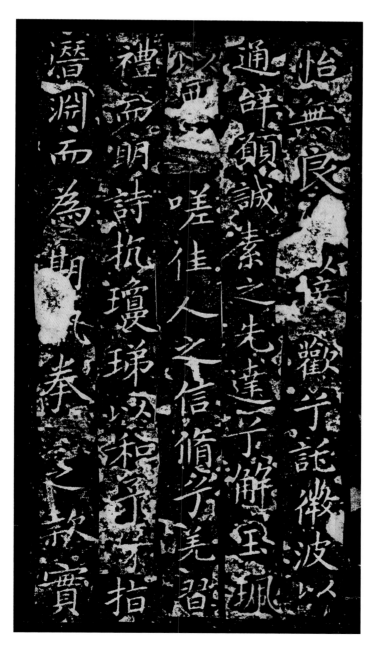

款實：真誠。

誠素：真情實意。素：通「愫」。

交甫：即鄭交甫。相傳其曾在漢皋台下遇到兩位神女，目而挑之，神女遂解珮與之。交甫行數步，空懷無珮，女亦不見。

禮防：禮法的約束。

棄言：指神女失信。

鶴：山雉，野雞。按，此字文集通常作『鶴』。

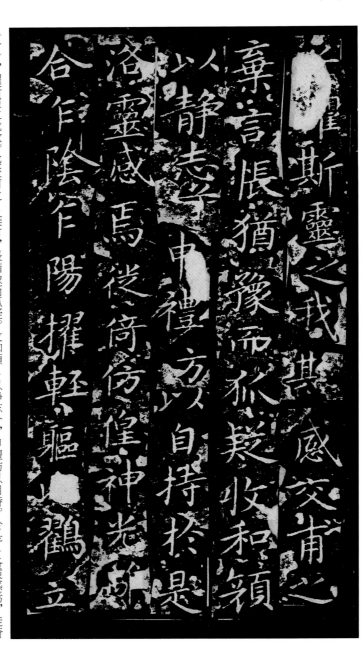

（兮），懼斯靈之我欺。感交甫之＼棄言，悵猶豫而狐疑。收和顏＼以靜志兮，申禮防以自持。於是＼洛靈感焉，徙倚仿偟。神光離＼合，乍陰乍陽。擢輕軀（以）鶴立＼

若將飛，飛而未翔。踐椒塗之／郁烈兮，步衡薄而流芳。超長／吟以慕遠兮，聲哀厲而彌／長。爾迺衆靈雜遝，命疇嘯／侶。（或）戲清流，或翔神渚，或採／

椒塗：用椒泥塗飾的道路。取其有芳香。

衡薄：杜衡（香草）叢生之地。

超：悵惘的樣子。

雜遝：雜亂衆多貌。遝：《博雅》：『衆也。』按，文集一般作『雜遝』，意同。

命疇嘯侶：呼朋喚友。疇：通『儔』，伴侶。

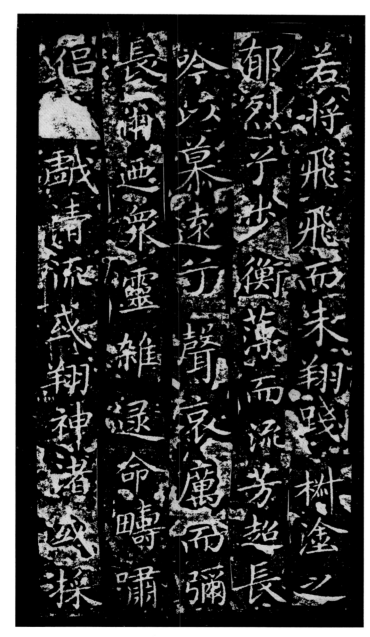

二姚：指古部落有虞氏爲姚姓，有兩個女兒，故稱。《左傳‧哀西元年》：「（少康）逃奔有虞……虞思於是妻之以二姚。」按，此句文集作『二妃』。傳說舜爲天子時，堯將二女娥皇、女英與之爲妻，死後成爲湘水之神。

漢濱之游女：語本《詩經‧漢廣》：「漢有游女，不可求思。」

炰媧：又作『庖媧』，即女媧，上古神話傳說中的人類始祖。

牽牛：即牽牛星，喻男子獨處無偶。

猗靡：婀娜多姿，隨風飄拂。

體迅飛：全句作：『體迅飛鳧，飄忽若神。』

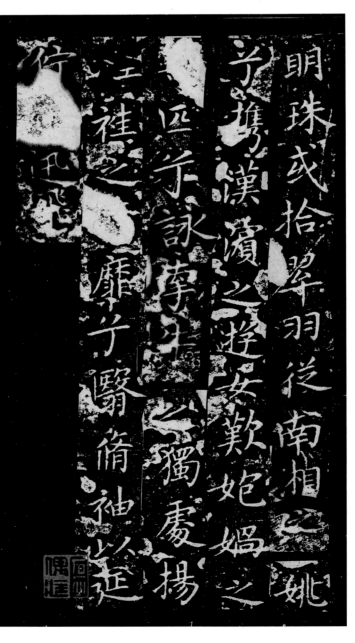

明珠，或拾翠羽。從南湘之（二）姚／兮，携漢濱之游女。歎炰媧之／無匹兮，詠牽牛之獨處。揚／輕袿之猗靡兮，翳修袖以延／佇。體迅飛……

白思佑跋

頃者以十三行帖來售者因取此冊

對之蓋見其舊拓之真不當天淵

之別矣且顯签即章坐經歲書

田孝廉審定尤為可治蕃此貝

寶之　戊辰仲冬識於□羊

歷代集評

（王羲之）博精群法，特善草隸，古今莫二。

——南朝宋 羊欣《采古來能書人名》

王羲之書字勢雄逸，如龍跳天門，虎臥鳳闕，故歷代寶之，永以爲訓。

——南朝梁 蕭衍《古今書人優劣評》

知逸少之比鍾、張，則專博斯別；子敬之不及逸少，無或疑焉。

——唐 孫過庭《書譜》

但右軍之書，代多稱習，良可據爲宗匠，取立指歸。豈惟會古通今，亦乃情深調合。致使摹拓日廣，研習歲滋，先後著名，多從散落，歷代孤紹，非其效歟？止如《樂毅論》、《黃庭經》、《東方畫贊》、《太師箴》、《蘭亭集序》、《告誓文》，斯並代俗所傳，真行絕致者也。寫《樂毅》則情多怫鬱，書《畫贊》則意涉瑰奇，《黃庭經》則怡懌虛無，《太師箴》又縱橫爭折。暨乎蘭亭興集，思逸神超，私門誡誓，情拘志慘。所謂涉樂方笑，言哀已嘆。

——唐 孫過庭《書譜》

因取世人易解，遂以王羲之爲標準。如大王草書真字，一百五字乃敵一行行書，三行行書敵一行真正，偏帖則爾。至如《樂毅》、《黃庭》、《太師箴》、《畫贊》、《累表》、《告誓》等，但得成篇，即爲國寶，不可計以字數，或千或萬，惟鑒別之精粗也。

——唐 張懷瓘《書估》

右軍之迹流行於代衆矣，就中《蘭亭序》、《黃庭經》、《太師箴》、《樂毅論》、《大雅吟》、《東方先生畫像贊》咸得其精妙。故陶隱居云：『右軍此數帖，皆筆力鮮媚，紙墨精新，不可復得』。

——唐 蔡希綜《法書論》

右軍書以二語評之，曰：力屈萬夫，韻高千古。

——清 劉熙載《藝概》

過庭《書譜》論之，推極情意神思之微。在右軍爲因物，在過庭亦爲知本也已。

——清 劉熙載《書概評注》

右軍《樂毅論》、《畫像贊》、《黃庭經》、《太師箴》、《蘭亭序》、《告誓文》，孫

逸少龍威虎震，大令跳宕雄奇。

——清 康有爲《廣藝舟雙楫》

（王獻之）善隸、藁，骨勢不及父，而媚趣過之。

——南朝宋 羊欣《采古來能書人名》

子敬五六歲時學書，右軍潛於後掣其筆不脫，乃嘆曰：『此兒當有大名。』遂書《樂毅論》與之。學竟，能極小真書，可謂窮微入聖，筋骨緊密，不減於父。如大字則尤直而少態，豈可同年！惟行草之間，逸氣過也。及論諸體，多劣於右軍。總而言之，季孟差耳。

——唐 張懷瓘《書斷》

（王獻之）神用獨超，天姿特秀，流變簡易，志在驚奇，峻險高深，起自此子。然時有敗累，不顧疵瑕。……可謂子爲神駿，父（羲之）得靈和，父子真行，固爲百代之楷法。

——唐 張懷瓘《書估》

大令《洛神十三行》，黃山谷謂『宋宣獻公、周膳部少加筆力，亦可及此』。此似言之太易，然正以明大令之書不惟以妍妙勝也。

——清 劉熙載《藝概》

圖書在版編目（CIP）數據

王羲之王獻之小楷 / 上海書畫出版社編. — 上海：上海書
畫出版社，2014.8
（中國碑帖名品）
ISBN 978-7-5479-0866-2

Ⅰ.①王… Ⅱ.①上… Ⅲ.①楷書—法帖—中國—東晉時代
Ⅳ.①J292.23

中國版本圖書館CIP數據核字(2014)第173899號

中國碑帖名品［二十六］

王羲之王獻之小楷

本社 編

責任編輯	馮 磊
釋文注釋	俞 豐
審 定	沈培方
責任校對	朱 慧
封面設計	王 崢
整體設計	馮 磊
技術編輯	吳蕃中

出版發行	上海書畫出版社
地址	上海市延安西路593號 200050
網址	www.shshuhua.com
E-mail	shcpph@163.com
經銷	各地新華書店
印刷	上海界龍藝術印刷有限公司
開本	889×1194mm 1/12
印張	3 2/3
版次	2014年8月第1版
	2014年8月第1次印刷
印數	1-5,300
書號	ISBN 978-7-5479-0866-2
定價	32.00元

若有印刷、裝訂質量問題，請與承印廠聯繫